王羲之十七帖

● 中国经典碑帖荟萃

主编 路振平

浙江人民美术出版社

前言

碑的原义为古代竖立在宫、庙门前用以识日影的石头，其在书法上的意义则是指刻有文字的石碑，故又称碑刻；帖的原义是写在丝织物上的标签，其在书法上的意义是书写、摹刻，椎拓在缣素、纸品上的文字，两者的意义是截然不同的。碑帖并称，则是指石刻、木刻文字的拓本或印本。

但实际上，甲骨残片、钟鼎铭文、秦砖汉瓦、流沙坠简、六朝造像、唐人写经，亦属于广义碑帖的范畴。

自结绳画卦，演为书契，垂绪秦汉，津逮晋魏，钟王称雄，唐代中兴，流派纷呈，在中华文明史上留下了浩如烟海的碑帖。成形之书，始于三代，盛于汉魏，而后演变万代，枝叶纷繁，书体有甲骨金文、篆籀隶分、章草楷行、图籍汗漫，不胜枚举。我们从中选取流传有绪的名碑名帖，以飨读者。

王羲之生于晋怀帝永嘉元年（三〇七），卒于晋哀帝兴宁三年（三六五）。字逸少，琅琊临沂（今属山东）人，后迁居会稽（今浙江绍兴）。曾历任秘书郎、临川太守、江州刺史、宁远将军、会稽内史、右军将军，所以后世又称其为『王右军』。

少年时的王羲之讷于言而敏于行，非常聪慧，长大以后却能言善辩，对书画悟性甚高，且性格耿直，不流尘俗。

王羲之出身于名门望族，书画世家。其父亲与伯父均为当时赫赫有名的书法家。王羲之从小就耳濡目染，潜移默化。但对他影响最大的是卫夫人。卫夫人名铄，字茂漪，为西晋书法家卫桓的侄女，汝阳太守李矩的妻子。王羲之跟她学习，自然受她的熏陶，一遵钟法，姿媚习尚，自然难免。后来，王羲之出游名山大川，见到了李斯、曹喜、张芝、梁鹄、钟繇、蔡邕的书迹，一改本师，剖析张芝的草书，增损钟繇的隶书，并把平生博览所得的秦砖汉瓦中各种不同的笔

2

法，悉数融入到行草中去，推陈出新，熔古铸今，遂创造出他那个时代的最佳书体，亦即王体行书，当时就受到人们的推崇。后来他被人们尊称为『书圣』。王体书遒逸劲健，千变万化，尤其晚年行书炉火纯青，达到了登峰造极的境界。梁武帝称其字势雄逸，如龙跳天门、虎卧凤阙。

唐太宗酷爱王羲之书法，因而诏示天下，搜求王羲之书迹。经过数年苦心经营，王羲之所有真迹几乎搜罗殆尽，可是却始终找不到《兰亭序》，因而深以为憾。当他听说《兰亭序》可能在辩才手中时，立即命监察御史萧翼前去索讨《兰亭序》真迹。唐太宗得到《兰亭序》真迹后，重赏萧翼，把《兰亭序》奉为天下第一行书，并命虞世南、褚遂良、欧阳询、冯承素、赵模等临摹，分赐与皇子及近臣。而《兰亭序》真迹，则被他下令随他一起埋在昭陵做了殉葬品。

王羲之一生创作了数以万计的书法作品。据《二王书录》记载：『二王书大凡一万五千纸。』但自恒玄失败，萧梁亡国，王羲之行书或失于战乱，或毁于水火，到了唐朝已所剩无几。后来，由于朝代更迭，沧桑巨变，王羲之的书法真迹至现在早已灰飞烟灭，只能从摹本、法帖及碑刻中寻求消息了。

《十七帖》是王羲之草书代表作，因卷首『十七』二字而得名。刻本，凡二十七帖，一百三十四行。此帖为王羲之写于永和三年到升平五年（三四七—三六一）的一组书信。朱熹说：『玩其笔意，从容衍裕，而气象超然，不与法缚，不求法脱。所谓一一从自己胸襟中流出者。』《十七帖》用笔方圆并用，寓方于圆，藏折于转。风格和谐典雅，不激不厉，从容有致。

郗司马帖　十七日先书。郗司马未去。即日得足下书。为慰。先书以具示。复数字。

逸民帖　吾前东。粗足作佳观。吾

4

为逸民之怀久矣。足下何以方复及此。似梦中语耶。无缘言面为叹。书何能悉。

龙保帖 龙保等平安也。谢之。甚迟见

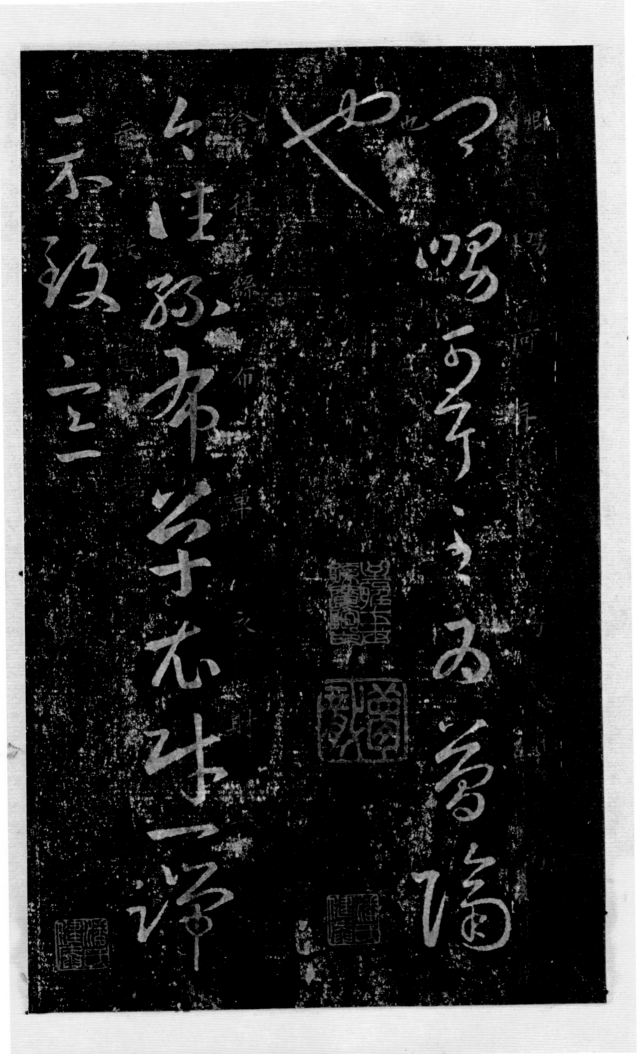

凉舅可耳。至为简隔也。

丝布衣帖 今往丝布单衣财一端。示致意。

6

计与足下别廿六年。于今虽时书问。不解阔怀。省足下先后二书。但增叹慨。顷积雪凝寒。五十年中所无。想顷如

常。冀来夏秋间。或复得足下问耳。比者悠悠。如何可言。

服食帖 吾服食久。犹为劣劣。大都（比之）年时。为复可可。足下保

爱为上。临书但有惆怅。

足下至吴帖 知足下行至吴。念违离不可居。叔当西耶。迟知问。

卿当不居京。此既避。又节气佳。是以欣卿来也。此信旨还。具示问。

天鼠膏帖 天鼠膏治耳聋有验

不。有验者乃是要药。
朱处仁帖 朱处仁今所在。往得其书。信遂不取答。今因足下答其书。可令必达。

足下今年政七十耶。知体气常佳。此大庆也。想复勤加颐养。吾年垂耳顺。推之人理。得尔以为厚幸。但恐前

也。

邛竹杖帖　去夏得足下致邛竹杖。皆至。此士人多有尊老者。皆即分布。令知足下远惠

之至。

游目帖

省足下别疏。具彼土山川诸奇。杨雄蜀都。左太冲三都。殊为不备。悉彼故为

多奇。益令其游目意足也。可果得。当告卿求迎。少人足耳。至时示意。迟此期。真以日为岁。想足下镇

彼土。未有动理耳。要欲及卿在彼。登汶岭。峨眉而旋。实不朽之盛事。但言此。心以驰于彼矣。

盐井帖　彼盐井。火井皆有不。足下目见不。为欲广异闻。具示。

远宦帖　省别具。足下小大问为慰。多分张。念足下悬情。武昌诸

旦夕帖

旦夕都邑动静清和。想足下使还。乙乙。时州将桓公告慰。情企足下。数使命也。谢无奕外任。数书问。无他。仁祖日

往。言寻悲酸。如何可言。

严君平帖 严君平。司马相如。杨子云皆有后不。

胡母帖 胡母氏从妹平安。故在

永兴居。去此七十也。吾在官诸理极差。顷以复。匆匆。来示云与其婢问。来信□不得也。

儿女帖 吾有七儿一女。皆同生。婚娶以毕。惟一小者。尚未婚耳。过此一婚。便得至彼。今内外孙有十六人。足慰目前。足下

情至委曲。故具示。

譙周帖 云譙周有孫（秀）。高尚不出。今为所在。其人有以副此志不。令人依依。足下具示。

者不。欲因摹取。当可得不。须具告。

诸从帖 诸从并数有问。粗平安。唯修载在远。音问不数。悬情。司

州疾笃。不果西。公私可恨。足下所云。皆近事势。吾无间然。诸问想足下别具。不复一一。

往在都见诸葛显。曾具问蜀中事。云成都城池门屋楼观。皆是秦时司马错所修。今人远想慨然。为尔不信。一一

示为。欲广异闻。
旃罽胡桃帖 得足下旃罽。胡桃。药二种。知足下至。戎盐乃要也。是服食所须。知足下得。须服食。方回

近之未许吾此志。知我者希。此有成言。无缘见卿。以当一笑。

药草帖 彼所须此药草。可示。当

足下所疏云此果佳。可为致子。当种之。此种彼胡桃皆生也。吾笃喜

种果。今在田里。唯以此为事。故远及。足下致此子者。大惠也。

清晏帖 知彼清晏。岁丰。又所

出有无一乏。故是名处。且山川形势乃尔。何可以不游目。

虞安吉帖 虞安吉者。昔与共事。

常念之。今为殿中将军。前过，云与足下中表。不以年老，甚欲与足下为下寮。意其资可得小郡。

足下可思致之耶。所念。故远及。

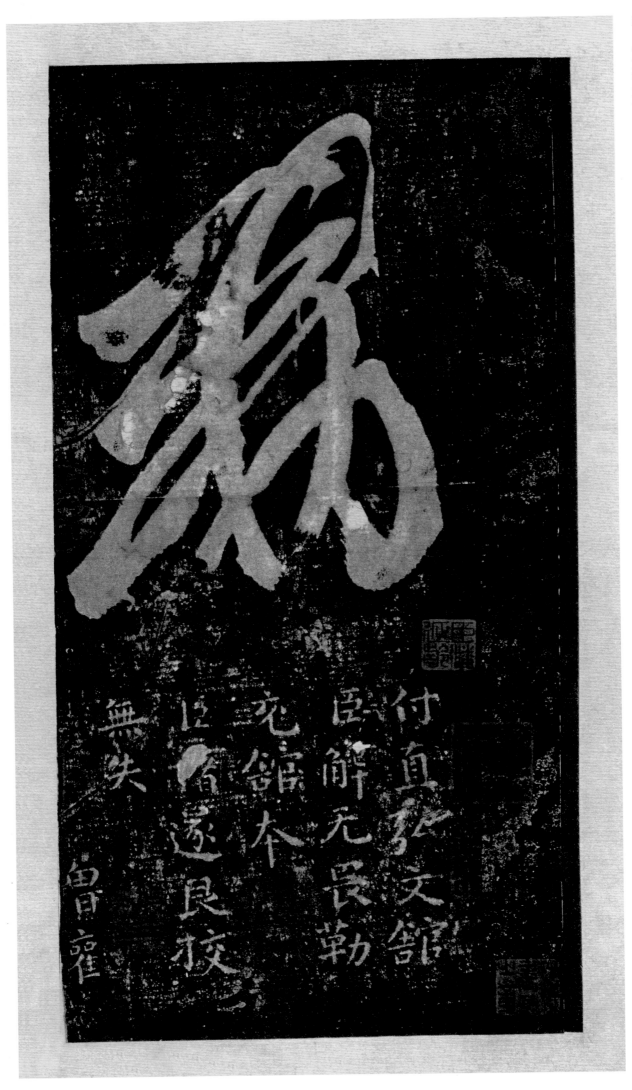

敕。付直弘文馆臣解无畏勒充馆本。臣褚遂良校无失。僧权。

图书在版编目（ＣＩＰ）数据

王羲之十七帖 ／ 赵国勇等编. —杭州：浙江人民
美术出版社，2013.1
　（中国经典碑帖荟萃 ／ 路振平主编）
　ISBN 978－7－5340－3354－4

　Ⅰ.①王… Ⅱ. ①赵… Ⅲ.①草书－碑帖－中国－东
晋时代Ⅳ. ①J292.23

　中国版本图书馆CIP数据核字（2012）第313785号

丛书策划：舒　晨
主　　编：路振平
编　　委：赵国勇　郭　强　舒　晨
　　　　　陈志辉　徐　敏
责任编辑：冯　玮　舒　晨
装帧设计：陈　书
责任印制：陈柏荣

王羲之十七帖

出版发行　浙江人民美术出版社
地　　址　杭州市体育场路 347 号
电　　话　0571-85176089
经　　销　全国各地新华书店
网　　址　http://mss.zjcb.com
制　　版　杭州新海得宝图文制作有限公司
印　　刷　杭州下城教育印刷有限公司
开　　本　889×1194　1/12
印　　张　3.333
印　　数　0,001-3,000
版　　次　2013 年 1 月第 1 版·第 1 次印刷
书　　号　ISBN 978-7-5340-3354-4
定　　价　24.00 元
如发现印装质量问题，影响阅读，请与本社市场
营销部联系调换。